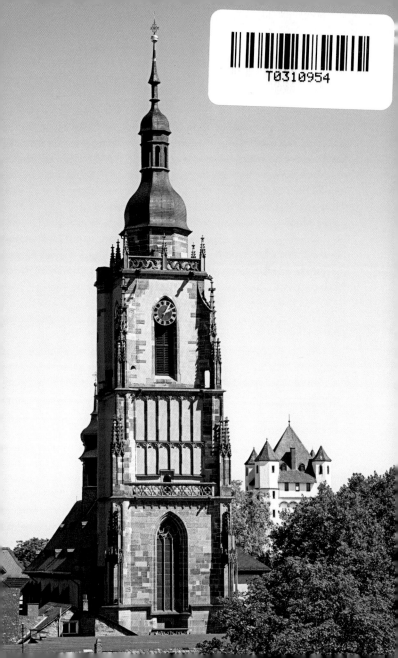

Schluss sowie einem im Westen vorgestellten Turm. Das südliche Seitenschiff und die Marienkapelle kamen etwas später hinzu. Dass der Bau keinem einheitlichen Plan folgte, belegen die leichte Abknickung am Übergang vom Chor zum Hauptschiff sowie der Wechsel von gelblichem Sandstein im Chor zu dem sonst verwendeten roten Sandstein, der baugeschichtlich unklar bleibt. Der Baubeginn dürfte, nach dem Ablassbrief von 1353, in der Mitte des 14. Jahrhunderts gewesen sein. Finanziert wurde die Kirche, wie die Wappen der Gewölbeschlusssteine belegen, vom Petersstift und vom Domstift in Mainz, vom Erzbischof Gerlach von Nassau sowie vom Adel der Stadt Eltville, während der Turm von der Stadt errichtet wurde.

Der Außenbau ist von einem schrägen Sockel- und einem gekehlten Kaffgesims sowie durch Strebepfeiler gegliedert. Auf dem durchgehenden Satteldach befindet sich ungefähr mittig ein Dachreiter. Das Innere besitzt einen wandhaft geschlossenen Charakter, rhythmisch gegliedert durch schmale Fenster und achteckige Pfeiler.

Ein stark eingezogener Triumphbogen trennt den zweijochigen Chor und das vierjochige Hauptschiff. Mit Ausnahme der Marienkapelle (fünfteiliges Rippengewölbe) und der Turmhalle (Sterngewölbe) sind sämtliche Decken mit einem Kreuzrippengewölbe versehen.

Während die zweibahnigen Fenster des Chores auf der Nordseite des Langhauses und des Seitenschiffes ein einfaches Drei- und Vierpassmaßwerk besitzen, sind im Seitenschiff ein westliches und zwei südliche Fenster dreibahnig und mit reich figuriertem Maßwerk versehen. Im Gegensatz zum Chor, dessen Kreuzrippengewölbe auf einfachen profilierten Konsolen ruht, besitzt das etwas später eingewölbte Langhaus Laub- und Profilkonsolen. Die unterschiedlichen Konsolen und Maßwerkformen belegen, dass der Bau, wie zumeist üblich, vom Chor aus nach Westen gebaut wurde.

Eine steinere Empore, deren Maßwerkbrüstung im 19. Jahrhundert erneuert wurde, schließt die zweischiffige Halle auf der Westseite ab. Sie wurde wohl zeitgleich mit dem südlichen Seitenschiff errichtet, was identische Steinmetzeichen belegen. Die auf einem Pfeiler ruhende Empore besitzt auf der Unterseite ein reiches Netzgewölbe. Ungewöhnlich aufwendig ist die Gestaltung des kleinen Treppen-

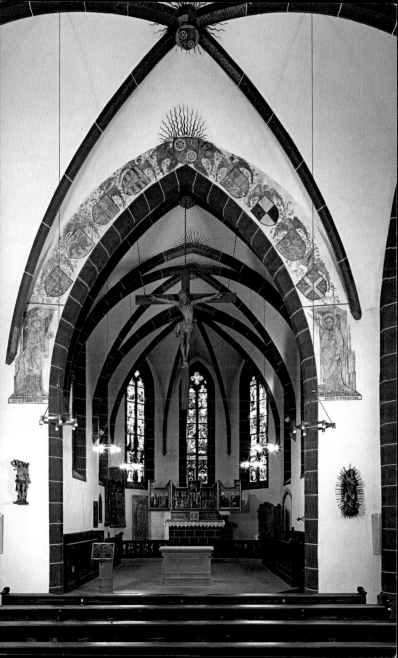

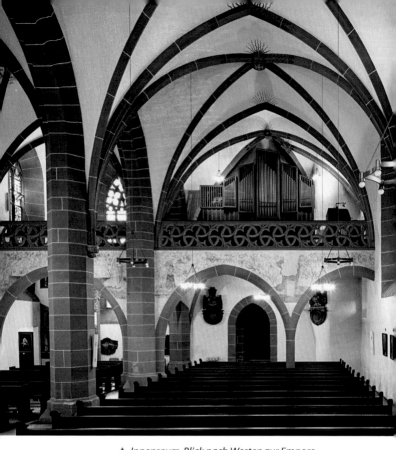

▲ *Innenraum, Blick nach Westen zur Empore*

türmchens, dessen Spindel in einem achteckigen Gehäuse mit Fenstern verläuft.

Die im Winkel zwischen Chor und Seitenschiff eingebaute Marienkapelle diente ursprünglich als Sakristei und besaß einst einen Allerheiligenaltar. Erwähnt wird dieser Altar in einer Weihinschrift auf dem aufgemalten Schriftband an der Nordwand über dem Eingang zum Chor, das um 1450 entstand.

Der Bau des imposanten Turmes wurde erst um 1400 unter dem damaligen Kirchenbaumeister Hamann Jussel, dessen Grabplatte sich in der Turmhalle befindet, begonnen und mehrmals unterbrochen, so dass er erst in den 1480er Jahren vollendet werden konnte. Wie das Wappen des Erzbischofs Konrad III. von Dhaun (1419–1434) am Außenportal belegt, wurden die Arbeiten ab den 20er Jahren fortgeführt. Das um 1420/30 ausgeführte Portal mit krabbenbesetztem Kielbogen und bekrönenden Fialen ist mit reicher spätgotischer Zierarchitektur versehen. Die architektonischen Formen des Turmes ändern sich ab dem zweiten Geschoss deutlich. Der neue Meister war ein Schüler des Frankfurter Dombaumeisters Madern Gerthener, wie die große Ähnlichkeit des Eltviller Portals mit dem der Memorie im Mainzer Dom oder auch mit dem Südportal des Frankfurter Domes belegt.

Die Außenkanzel mit Maßwerkbrüstung über dem Portal diente vermutlich der Weisung der Wundertätigen Heiligen Hostie. Diese hatte Erzbischof Johann II. von Nassau (1397–1419) 1402 nach Eltville überführt. Mit der Weisung war zugleich ein Ablass verbunden, der wiederum dem Kirchenbau zugutekam. Damit fänden auch die beiden Durchgänge der Turmhalle eine Erklärung, dienten sie doch vermutlich den Prozessionen. West- und Südseite, also die zur Stadt und zum Rhein hin gelegenen Seiten des Turmes, sind als ausgesprochene Schauseiten ausgeführt. Das dritte Doppelgeschoss zeigt hier auf beiden Seiten ein feines, horizontal unterteiltes Blendmaßwerk. Die Westseite ist zudem durch eine Maßwerkgalerie hervorgehoben. Während die obere Abschlussgalerie erst 1892/94 im Zuge der neugotischen Ausgestaltung der Kirche hinzukam, stammt der achteckige Aufbau der Plattform aus dem Jahr 1686. Nach einem Brand 1682 wurde der steile gotische Spitzhelm durch eine barocke Haube ersetzt.

Restaurierungen

Die neugotische Ausstattung vom Ende der 1860er Jahre wurde bis auf den Hochaltar (nach dem Vorbild eines Altares der Kartause von Champmol/Frankreich), die Orgel (nach dem Vorbild des Orgelprospektes in Sitten/Schweiz) und die Glasmalereien bei der großen Re-

staurierung 1933/1934 entfernt. Mit den Wiederherstellungsarbeiten war damals auch eine Erweiterung der Kirche verbunden: Das Seitenschiff bekam ein viertes östliches Joch, in Verlängerung der Marienkapelle wurde eine neue Sakristei angebaut und auf der Südseite wurden zwischen den Strebepfeilern Nischen für Beichtstühle eingefügt.

Bei der Restaurierung 1959–61 legte man einen großen Teil der mittelalterlichen Wandmalereien wieder frei. Die letzten Instandsetzungsarbeiten mit der Beseitigung von Schäden im Inneren und am Äußeren folgten Ende der neunziger Jahre bis 2003 (Turm).

Ausstattung

Wandmalerei

Die spätgotischen Wandmalereien wurden bereits in der zweiten Hälfte des 19. Jahrhunderts aufgedeckt, in den folgenden Jahrzehnten aber zum Teil wieder übertüncht. Die letzten großen Freilegungen und Restaurierungen folgten in den 60er Jahren des 20. Jahrhunderts. Sie belegen sehr gut die kontinuierliche Ausstattung des Innenraums bis um 1522, und dies – wie die vielen Stifterbilder zeigen – unter Beteiligung des Adels und des Klerus. Die einst hohe Qualität der Malereien offenbart sich vor allem am Weltgericht an der Ostwand der Turmhalle und an der Ausmalung der Empore.

Die Wandmalereien am Triumphbogen zeigen die beiden Apostel und Kirchenpatrone Petrus und Paulus unter Baldachinen stehend mit ihren Attributen. Darüber, dem Bogenlauf folgend, sind neun von Engeln gehaltene Wappenschilde zu sehen. Im Gewölbescheitel befindet sich das Wappen des Auftraggebers Johann II. von Nassau, Erzbischof von Mainz, die übrigen Wappen sind seiner engeren Verwandtschaft zuzuordnen, die ihn bei seinen Auseinandersetzungen um die Erhebung auf den Erzbischofsthron unterstützte. Demnach entstanden die Malereien nach seiner Wahl am 7. Juli 1397.

Die Wandmalereien auf der Ostseite der Turmhalle oberhalb des Westportals zeigen das Jüngste Gericht mit dem thronenden Christus als Weltenrichter, zu dessen beiden Seiten fürbittend Maria und Johannes der Täufer knien. Dahinter begibt sich der Zug der Seligen

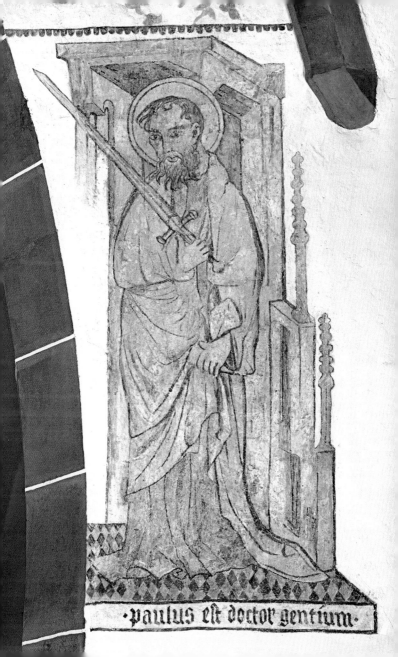

·paulus est doctor gentium·

zum Himmelstor bzw. der Zug der Verdammten zur Hölle. Die Portallaibung zeigt Engel mit Leidenswerkzeugen. Das in Secco-Malerei ausgeführte Wandbild befindet sich im oberen Teil in einem hervorragenden Erhaltungszustand, da es unmittelbar nach seiner Entstehung durch den Einzug eines Gewölbes verdeckt worden war. Einen Anhaltspunkt für die Datierung liefert das Allianzwappen der Familien Fürstenberg/Zum Jungen auf der linken Seite, demnach entstand die Wandmalerei Ende des 14./Anfang des 15. Jahrhunderts.

Das Gewölbe in der Marienkapelle zieren die Darstellung des Gotteslammes mit Kelch und die vier Evangelistensymbole, jeweils mit einer Namensbeischrift in gotischer Minuskel. Nach dem Nassauer Wappen am Schlussstein dürfte die Malerei in der 1. Hälfte des 15. Jahrhunderts entstanden sein. Auf der Nordwand befindet sich die fast lebensgroße Darstellung des Schmerzensmannes mit den arma Christi, entstanden im letzten Drittel des 15. Jahrhunderts.

Die Stirnseite der Westempore ist mit einer feinen Rankenmalerei und szenischen Darstellungen geschmückt und mit Inschriften in Kapitalis kommentiert. In den Jahren 1865/66 erstmals aufgedeckt und wieder übertüncht, wurde die Wandmalerei 1961 erneut freigelegt und restauriert. Sie zeigt im südlichen Teil eine Verkündigungsszene, den knienden hl. Onuphrius mit Namensbeischrift sowie einen Engel, die wöchentliche Kommunion dem Heiligen bringend. Es folgen die stark zerstörte Darstellung des hl. Petrus mit seinen Attributen, dem Schlüssel und der Kette, sowie die beiden – deutlich kleiner wiedergegebenen – Heiligen Vitus und Antonius Eremita. Die Malereien entstanden offenbar in der Ausmalungsphase um 1522, wie auch die Reste am Emporengewölbe und die Rankenornamente um die Schlusssteine im Seitenschiff.

Glasmalerei

Die mittelalterliche und frühneuzeitliche Verglasung wurde 1753 fast vollständig zerschlagen und die Fenster anschließend mit Wabenscheiben verglast. Erhalten blieb nur die Wappenscheibe eines Mainzer Erzbischofs aus dem Hause Nassau im Fenster der Marienkapelle (2. Hälfte 14. Jh.). Dort finden sich auch weitere Fragmente aus der

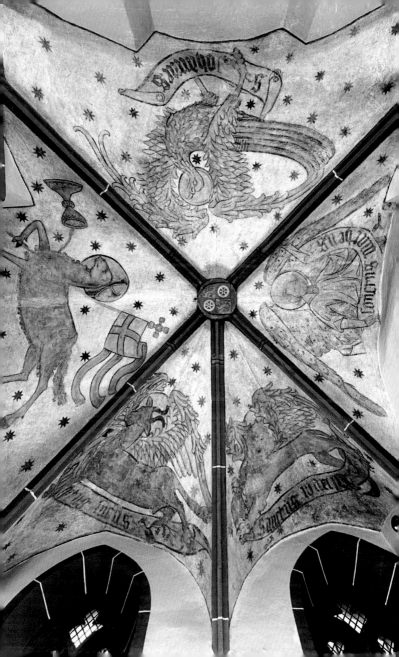

ehemaligen Chorverglasung. Bei der umfassenden Instandsetzung 1869 kam es zu einer weiteren Neuverglasung im neugotischen Stil durch den in Kiedrich tätigen Künstler Baron Jean de Béthune aus Gent, von der heute noch die Fenster im Chor und in den beiden westlichen Jochen des Seitenschiffes vorhanden sind. Drei Fenster im Hauptschiff und die östlichen im Seitenschiff gehen dagegen auf Entwürfe von Jupp Jost (1920–1993) zurück und haben den »Wein in der Bibel« zum Thema.

Rundgang

Trotz aller Umbauten und Renovierungen besitzt die Kirche eine Fülle von herausragenden Kunstwerken des Mittelalters und der Frühen Neuzeit, von denen im nun folgenden Rundgang, der im Chor beginnt, leider nur einige wenige beschrieben werden können.

Zu den ältesten Ausstattungsstücken gehören die kleine gotische **Sakramentsnische** sowie das **Sakramentshaus** (Wandtabernakel) an der Nordwand des Chores. Es wurde wie ein Turm bzw. ein Portal gestaltet: Über der Tür befindet sich ein Medaillon mit dem Haupt Christi eingerahmt von einem Kielbogen, darüber stehen zwei weihrauchfassschwenkende Engel. Der gesamte Tabernakel ist mit zierlichem Blendmaßwerk und Laubwerk verziert, Fialen betonen die architektonische Gliederung, die oben mit einer Reihe Blendmaßwerk und Zinnen abschließt. Das Sakramentshaus stammt, wie das Nassauer Wappen zeigt, noch aus der Erbauungszeit.

Im Chorbereich finden sich heute viele Grabdenkmäler (Epitaphe), wobei es sich zumeist nicht um den ursprünglichen Standort handelt. Dazu gehört auch das **Epitaph des Pfarrers Leonhard Mengois** auf der Nordseite neben dem Sakramentshaus. Die schmale hochrechteckige Sandsteinplatte mit kleinem Maßwerkbaldachin und Umschrift in gotischer Minuskel zeigt im vertieften Mittelfeld das Relief einer Kreuzigungsgruppe, zu deren Füßen der kleinfigurige Stifter im geistlichen Gewand fürbittend kniet. Auf einer kleinen Scheibe neben ihm befindet sich sein Monogramm. Der 1476 verstorbene, urkundlich mehrfach belegbare Mengois, war um 1460/65 Pfarrer in Eltville. Er

Epitaph des Pfarrers Leonhard Mengois an der Chornordwand, 1476 ▶

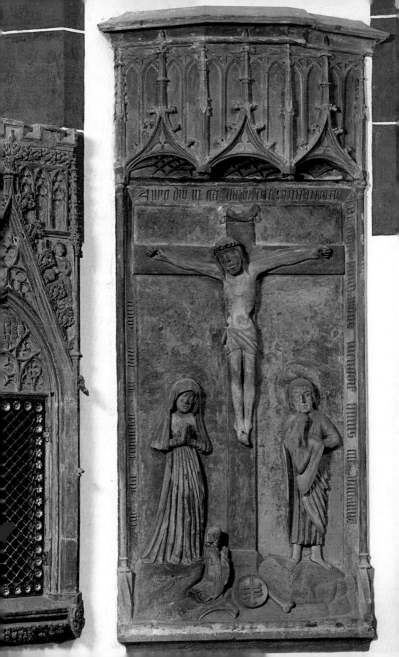

war zugleich Dekan des Landkapitels Rheingau und Kapitular des St. Viktorstiftes in Mainz, dessen Bruderschaft er beitrat. Einer seiner Mitbrüder war der Buchdrucker Johannes Gutenberg, den er für eine Beurkundung heranzog.

Es folgt das schmale hochrechteckige **Sandsteinepitaph der Agnes von Koppenstein**, das sich wohl noch am ursprünglichen Platz befindet, denn in unmittelbarer Nähe, im Boden vor dem Hochaltar, ist auch ihre Grabplatte auf der Chornordseite erhalten geblieben. Die ausgesprochen hochwertige Darstellung zeigt die Verstorbene in zeitgenössischer Tracht. In ihren betend erhobenen Händen hält sie einen Rosenkranz. Bei den Kindern, links ein Mädchen und rechts ein Knabe, dürfte es sich um zwei ihrer drei, ebenfalls 1553 verstorbenen Kinder Anna, Felicitas und Friedrich handeln. Letzterer ist nackt wiedergegeben und entspricht damit der zeittypischen Darstellung eines verstorbenen männlichen Säuglings. Vermutlich fielen alle, Mutter und Kinder, einer Seuche zum Opfer. Vor einem gerafften Vorhang stehend, sind die Verstorbenen im Dreiviertelprofil zum Hochaltar gewandt. Die sie umgebende Rahmung, bestehend aus Pilastern und Rundbogen, ist mit floralen Ornamenten und vier Wappen belegt. Auf dem Bogenrand lagern zu beiden Seiten zwei musizierende Putti, während der Putto auf dem Bogenscheitel zwei Fackeln löscht, ein Symbol des Todes. Das aufwendig gestaltete Epitaph entstand vermutlich in der Werkstatt oder im Umkreis des Mainzer Bildhauers Dietrich Schro.

Das aus Sandstein gefertigte **Renaissanceepitaph des Pfarrers Adam Helsinger** befindet sich heute auf der Südseite des Chores. Der klar gegliederte dreizonige Aufbau zeigt unten über der Sockelzone die sechszeilige Grabinschrift. Darüber folgt in der rundbogigen, von Pilastern gerahmten Nische, das Hochrelief mit dem sogenannten Gnadenstuhl, einer Darstellung der Dreifaltigkeit über einem Regenbogen mit Wolkenfeld. Unter dem Kreuz kniet betend der Verstorbene in liturgischer Kleidung und mit einem Birett. Oberhalb des gesprengten Segmentbogens befindet sich ein Medaillon mit dem Relief des Apostels Petrus. Der aus Mainz gebürtige Adam Helsinger, Lizenziat der Theologie, hatte als Pfarrer zunächst in Mainz und dann in Eltville gewirkt, wo er 1539 an einer Seuche verstarb. Das hochwertige Sand-

steinepitaph wurde posthum, um 1540/42 wohl von Helsingers Testamentsvollstreckern, bei dem Bildhauer und vermutlichen Schro-Schüler Hans (Johann) Wagner in Auftrag gegeben.

Das farbig gefasste **Epitaph des Philipp Frey von Dehrn** an der Südwand des westlichen Chorjoches zeigt in einem gerahmten Rechteckfeld die annähernd als Vollrelief gearbeitete Büste des Verstorbenen. Barhäuptig und in Prunkrüstung wiedergegeben, ist er betend zum Hochaltar gewandt. Die beiden flankierenden Pilaster tragen je zwei Wappen mit Beischriften und Vergänglichkeitssymbolen. Unter der Büste befindet sich ein querrechteckiges Schriftfeld mit der Grabinschrift. Ein Vollwappen, flankiert von zwei Obelisken, bildet den oberen Abschluss des Epitaphs. Philipp, Spross der einst auf Burg Dehrn an der Lahn ansässigen reichsritterschaftlichen Familie von Dehrn, wurde 1531 geboren. 1551 noch als unmündig bezeichnet, starb er am 23. März 1568 unverheiratet und kinderlos auf dem damaligen Familiensitz in Eltville, der heutigen Burg Crass. Das Werk gehört zu den frühen Arbeiten von Hans Ruprecht Hoffmann (1543–1616), der ein Schüler des Mainzer Bildhauers Dietrich Schro war. Hoffmann, der später eine große Werkstatt in Trier besaß, verarbeitete zahlreiche Anregungen des niederländischen Manierismus um Cornelis de Vriendt (Floris).

Unmittelbar rechts daneben ist das prächtig gestaltete **Epitaph** für die am 21. Oktober 1599 verstorbene **Elisabeth von Schönberg** (vor dem Same) angebracht. Das Denkmal ist klar gegliedert, über dem Sockel mit Grabinschrift befindet sich eine von Säulen gestützte Rundbogennische. Die heute leere Nische nahm wohl einst die Halbfigur der Verstorbenen oder ein Relief auf. Zu beiden Seiten sind die sechzehn Wappen der Ahnen angebracht. Darüber erhebt sich das Relief der Auferstehung Christi, bekrönt mit einem Allianzwappen in einem Medaillon. Das mit dem Monogramm GW signierte Werk schuf der Mainzer Bildhauer Gerhard Wolff, aus dessen Hand auch die Pfarrkanzel des Mainzer Domes stammt. Entstanden zwischen 1599 und 1608, dem Todesjahr Elisabeths und ihres Ehemannes, gehört es zum Spätwerk Wolffs, was auch die eindeutig barocken Züge des Epitaphs belegen. Es besteht – typisch für die Grabdenkmäler Wolffs, die zu-

meist aus unterschiedlichen Materialien gearbeitet sind – aus Trachyt-
tuff und verschiedenfarbigem Marmor. Auftraggeber war der Ehe-
mann, Johann Georg von Bicken, Viztum im Rheingau und kurmainzi-
scher Rat. Neben ihrem Epitaph besaß Elisabeth auch eine Grabplatte.
Diese ging jedoch, wie auch die ihres Ehemannes und dessen Epitaph,
leider verloren.

Im südlichen Seitenschiff verdient die **Grabplatte des Jakob von
Sorgenloch**, genannt Gensfleisch der Ältere, mit umlaufender Inschrift
in gotischer Minuskel besondere Erwähnung. Das vertiefte Innenfeld
zeigt zwei Wappenschilde (Sorgenloch gen. Gensfleisch/Bechtermünz)
mit einer gemeinsamen Helmzier. Der 1478 verstorbene Jakob war ein
Vetter des Buchdruckers Johannes Gutenberg. Seine Frau Elisabeth
war die Tochter des Druckers Heinrich Bechtermünz, der seine Buch-
druckerei im nahe gelegenen Bechtermünzer Hof betrieb.

Vom einstigen, schlicht gestalteten **Chorgestühl** aus dem 15. Jahr-
hundert sind noch einige Dorsale und Stallen erhalten geblieben. Das
hölzerne Kruzifix am Triumphbogen ist, ebenso wie die rechts des Bo-
gens angebrachte Strahlenkranzmadonna, die dem Mainzer Bildhauer
Peter Schro zugeschrieben wird, zu Beginn des 16. Jahrhunderts ent-
standen.

Mit der sogenannten **Mondsichelmadonna** birgt die Marienkapelle
einen ganz besonderen Schatz. Die frontal ausgerichtete Muttergottes-
statue aus Lindenholz steht auf einer von zwei Engeln gehaltenen, mit
einem männlichen Antlitz gefüllten Mondsichel, die sie als das »apoka-
lyptische Weib« kennzeichnet, so wie sie in der Offenbarung des Jo-
hannes beschrieben wird. Die in typisch gotischem S-Schwung wieder-
gegebene Madonna wendet sich dem nackten Gotteskind auf ihrem
linken Arm zu. Maria trägt ein enganliegendes, vorne geschnürtes
Kleid, dessen Halsausschnitt ein Brustlatz ziert. Ihr Mantel mit aufwen-
dig verzierten Schmuckborten zeigt die Apostel unter Baldachinen
und Akanthusblattranken. Die Madonna, die einem Ende des 15. Jahr-
hunderts sehr beliebten Typus entspricht, wurde vor bzw. um 1500
vom sogenannten »Meister mit dem Brustlatz« geschaffen. Aufgrund
ihrer überragenden Qualität und ihrem detailliertem Dekor nimmt die
Mondsichelmadonna in seinem Œuvre eine Sonderstellung ein.

Mondsichelmadonna, vor bzw. um 1500 ▶

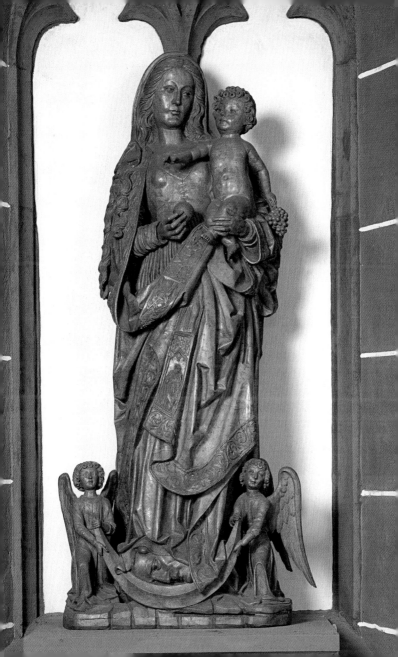

Die an der Nordmauer der Turmhalle aufgerichtete **Grabplatte des Hamann Jussel der Ältere** zeigt den betenden Verstorbenen in Flachrelief unter einem krabbenbesetzten Kielbogen. Breitbeinig stehend, mit dem Wappen zwischen den Beinen, bekleidet mit einer weiten Schaube und engen Hosen, trägt er einen Geldbeutel und einen Dolch an seinem Gürtel. Seit 1426 als Schöffe tätig, hatte Jussel zugleich das Amt eines *magister fabricae* (Fabrikmeisters) inne. Darauf nimmt auch die Inschrift in gotischer Minuskel Bezug, die den 1448 verstorbenen Jussel als den Verwalter des Vermögens dieser Kirche bezeichnet.

Ebenfalls in der Turmhalle befindet sich heute der farbig gefasste **Taufstein** aus grauem Sandstein. Über einer quadratischen Grundplatte erhebt sich ein Schaft mit vier übereck gesetzten vollplastischen Evangelistensymbolen, Mensch, Löwe, Stier und Adler, die Schriftbänder halten. Die Unterseite der Beckenschale besitzt ein aufwendiges ornamentales und figürliches Dekor. Das hohe Becken schmücken Halbreliefs mit den paarweise angeordneten zwölf Aposteln und dem thronenden Christus als Weltenrichter sowie die Darstellung des Apostels Paulus und des hl. Nikolaus. Den oberen Abschluss bilden die umlaufenden Namensbeischriften in Kapitalis. Der mit Hilfe einer Inschrift 1517 datierte Taufstein, der stilistisch am Übergang von der Gotik zur Renaissance steht, wird dem Mainzer Bildhauer Peter Schro zugeschrieben.

Zu den ältesten Zeugnissen der Kirche gehört der sogenannte **Willigis-Stein**. Der Inschriftenstein aus Sandstein mit der Urkunden- und Stifterinschrift des Reginbraht und seiner Frau Irmingart ist ein bedeutendes Denkmal, zählt es doch zu den wenigen erhaltenen Urkundeninschriften überhaupt. Der früher sehr kontrovers diskutierte Stein entstand nach den epigraphischen Befunden vermutlich zwischen 975 und 1011. Sein ursprünglicher Standort ist unbekannt. Bis 1933 wurde er mehrfach im Inneren der Kirche versetzt und dann schließlich in der Südwand der Marienkapelle eingemauert. Die querrechteckige Platte mit profiliertem Rahmen besitzt im Mittelfeld eine achtzeilige Inschrift in Kapitalis mit der in arabischen Ziffern angegebenen Jahreszahl 1095.

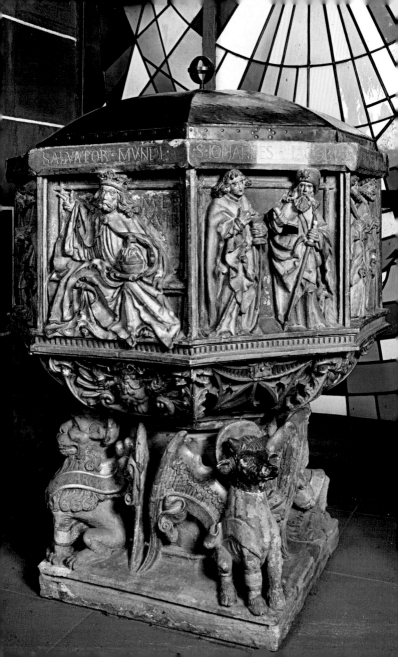

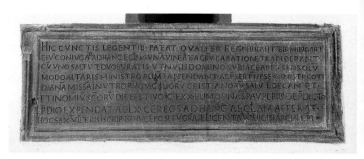

▲ *Willigis-Stein, zwischen 975 und 1011 entstanden*

Von dem stattlichen Bestand historischer **Sakralgefäße** ragt eine Turmmonstranz aus der Zeit um 1500 heraus, ein herausragendes Beispiel spätgotischer Goldschmiedekunst.

Kirchhof

An den einstigen Kirchhof, der im 19. Jahrhundert als Begräbnisstätte aufgegeben wurde, erinnern heute noch einige Kapellen sowie der Ölberg auf der Nordseite. Die mit der Jahreszahl 1520 bezeichnete Ölberggruppe aus Sandstein mit dem knienden, von seinen drei Jüngern begleiteten Christus und dem herannahenden Judas mit den Häschern, wird dem Backoffenschüler Peter Schro und seiner Werkstatt zugeschrieben. An der Stelle des mittelalterlichen Beinhauses errichtete man 1717 die sogenannte Schmidtburgkapelle. Sie beherbergt eine leicht überlebensgroße Kreuzigungsgruppe, die wohl ursprünglich in der Nähe des Beinhauses stand. Die um 1510 entstandene Gruppe aus Tuffstein wird der Werkstatt des Hans Backoffen zugeschrieben. Alle drei Figuren besitzen lateinische Inschriften auf dem Gewandsaum, die Zitate des Johannesevangeliums und einen Spruch aus dem Buch Hosea wiedergeben. Letzterer findet sich in ähnlicher Form bei allen von der Backoffen-Werkstatt geschaffenen Kalvarienbergen.

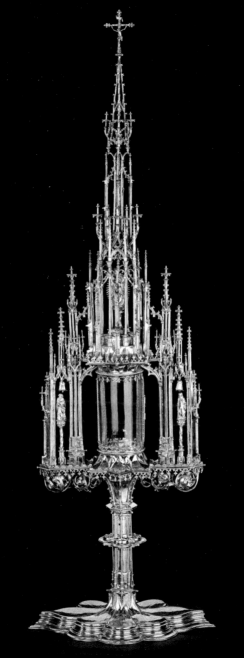

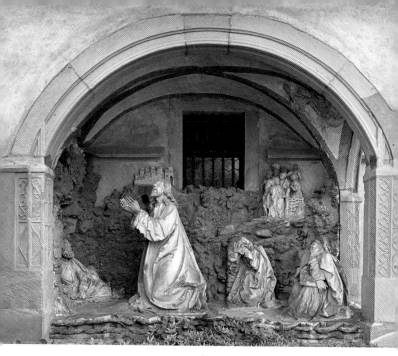

▲ *Kirchhof, Ölberggruppe, 1520*

Bedeutung

Der architektonisch eher schlicht gehaltene Kirchenbau steht im seltsamen Kontrast zu dem die Stadt beherrschenden spätgotischen Turm, der von einem Schüler des Frankfurter Dombaumeisters Madern Gerthener errichtet wurde. Nicht nur der repräsentative Turm sondern auch die Fülle und die hohe Qualität der Ausstattung, spiegeln die ehemalige Bedeutung des Ortes wider, der zeitweilig den Mainzer Erzbischöfen und Kurfürsten als Residenz diente. Dies belegt auch die Vielzahl an bildhauerischen Arbeiten von zumeist aus Mainz herangezogenen Meistern und ihren Werkstätten, wie Hans Backoffen, dem »Meister mit dem Brustlatz«, Peter Schro, Hans Ruprecht Hoffmann und Gerhard Wolff.

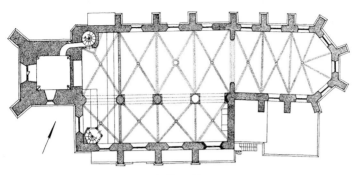

▲ *Grundriss*

Literatur

Dehio, Georg. Handbuch der Deutschen Kunstdenkmäler. Hessen II, Regierungsbezirk Darmstadt. Bearb. von Folkhard Cremer u. a., München 2008.

Feldtkeller, Hans (Hrsg.): Die Kunstdenkmäler des Landes Hessen, München 1965.

Kremer, Hans: Die Pfarrkirche St. Peter und Paul in Eltville. Kunst, Geschichte und Bedeutung, Eltville 1994.

Die Deutschen Inschriften. Hrsg. von den Akademien der Wissenschaften in Berlin, Düsseldorf, Göttingen, Heidelberg, Leipzig, Mainz, München und der Österreichischen Akademie der Wissenschaften in Wien. Band 43: Die Inschriften des Rheingau-Taunus- Kreises. Ges. u. bearb. von Yvonne Monsees, Wiesbaden 1997.

Pfarrkirche St. Peter und Paul Eltville 1353–2003. Hrsg. von der Katholischen Pfarrgemeinde, Eltville 2002.

St. Peter und Paul Eltville
Katholische Kirchengemeinde
Kirchgasse 1, 65343 Eltville
Tel. 06123 / 2622 · Fax 06123 / 61527
E-Mail: pfarrbuero@kath-kirche-eltville.de

Aufnahmen: Bildarchiv Foto Marburg (Foto: Thomas Scheidt).
Druck: F&W Mediencenter, Kienberg

Titelbild: *Ansicht von Norden*
Rückseite: *Wandmalereien in der Turmhalle, Ende 14./Anfang 15. Jh.*

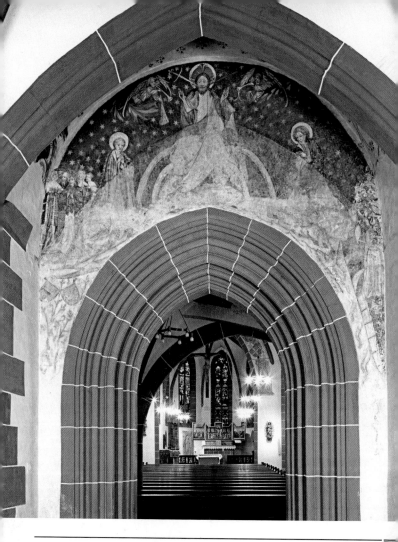

DKV-KUNSTFÜHRER NR. 664
Erste Auflage 2013 · ISBN 978-3-422-02269-0
© Deutscher Kunstverlag GmbH Berlin München
Nymphenburger Straße 90e · 80636 München
www.deutscherkunstverlag.de